序

陳志聲詩辭書法展

書法是中華文化以漢字為載體的藝術形式，它具備文學性、繪畫性和音樂性等特質，很容易讓觀者在欣賞時產生共鳴。當我們欣賞書法作品的筆觸、線條及結構時，往往沉浸在創作者獨特的技巧和風格之中，猶如聆聽一場音樂會般的感官享受，因流暢的筆法與佈局的節奏，就像一股旋律餘音繞繞般，盪漾在心中。

有人說「書如其人」，書品和人品密不可分，書法是人品的外在體現，人品是書法的內涵延伸。作者透過毛筆，就能夠將他的內在涵養、藝術修養以及文學造詣，賦予作品千變萬化的型態，這不僅需要熟練的筆墨技巧、崇高的道德品性，更要有宏觀的藝術修養，因此書法是兼具深度及廣度的藝術形式。

臺中市政府文化局特別邀請書藝家陳志聲策劃「守眞取樸－陳志聲詩辭書法展」，分享他沉浸在書法領域將近五十年的藝術精粹。陳志聲出生於臺中沙鹿，童年家境並不寬裕，以半工半讀完成大學學業，擔任公職由基層做起，曾任臺中縣市合併前之文化局長，期間於明道大學國學研究所研習書學，對書法的熱愛可見一斑。

陳志聲的書法歷程始於高中，他受任清水高中校長－國家文藝獎第一位書法受獎者曹緯初先生啓蒙，敲開了他悠遊於浩瀚書法領域的大門。他學習漢隸及諸家，又受書家忌酒戒律，篤行門規傳訓；大學期間受業於陳炫明老師，修習楷眞章法，後師事陳維德先生學習行草，嗣後復遊於杜忠誥先生門下，深得禪心傳法意境，體驗「萬法歸一」之理，並追求自然、開朗「從心所欲不逾矩」的境界。

陳志聲獲獎無數，曾獲全國美展、全省美展、臺灣省公教人員書法展等首獎，並囊括永久免審查作家、教育部文藝創作獎，以及全國各地美展等三十多項首獎於一身，也曾當選全國優秀青年表揚，為國內書法界薪傳一代的書法家，藝術成就斐然。

這次「守眞取樸－陳志聲詩辭書法展」特別精選六十件作品，書體涵蓋篆、隸、眞、行、草，各體皆備。每件作品的佈局、筆畫及結構等細節上，都展現出作者深厚的書藝造詣與豐富的文學涵養，值得細細品味。最後，值此序成之際，非常歡迎市民朋友們在九月二十三日至十月十一日蒞臨臺中市大墩文化中心，親身感受其精湛的書藝創作。

臺中市長 盧秀燕

詩辭濡墨、守眞取樸　陳志聲詩辭書法集序

「文以載道，詩以詠志」。詩書雅韻，乃文人氣質、品德、學養綜合表徵，兩者兼有互濟之功。騷客含珠心吐蕊，墨人橫錦筆散章。古之文者，抒韻辭以詠心迹，藉翰墨以表性靈，詩爲心書，書乃心畫，心法爲上，一以貫之。書之以法，究之以理，發乎情，止於性，從心所欲不踰矩，守眞取樸，陶鑄意念，以雅品修煉學養，則詩書返璞歸眞，止於至善，法美臻境自不遠矣，眞善美之書品，自有脫俗高雅之氣，智德合一之書品與人品，乃書道之本歟，亦爲學書者畢生追躡者也。

　　石谿逸士志聲先生，生於臺中沙鹿鄉野，長於溝壑，家貧無以立錐，童年即臨埜丘山壑，結茅爲舍，肩負家計，輟繼工讀，刻苦爲學，以竟學業。性喜舞文弄墨，遣閑之暇，浸淫辭章，心摹手追於翰墨，篤實匪懈，文才早發，自幼雅好文翰，文采與書法皆有聲名。寒門苦讀，登科及第後，戮力從公，於仕途上，由基層到中央、省垣各級崗位，雖案牘勞形，亦不忘情於心繫詩書「志業」之炎熱，造就其文藝成就，實非倖然。

　　志聲君之翰墨情緣，濫觴於高中時期，蒙國家文藝獎首位書法獎得主清水高中曹緯初校長啓蒙，引道入聖，負笈中興大學，先後受業於陳炫明、陳維德諸名師指導，嗣後復遊於杜忠誥門下，更於知命耳順之年，復學於明道大學國學研究所碩、博士深造，藉學術淬煉，蘊中華文化博大精深消融於書法意趣，體悟「萬法歸一」，將書法及詩辭推向自然、開朗，臻達於「法理情」與「眞善美」化境，形成其獨特風格，除於臺灣卓然有成，亦揚名大陸，尤以獲邀於北京中國美術館及多處省、市展館舉辦個展，普獲肯定，其「唯有經典才能作傳承」之主張，對大陸當前書風影響尤爲深遠。

　　陳君浸淫書藝近五十載，兼擅各體，遍臨兩漢、晉唐諸碑，眞行草章、八分篆籀，皆鑽研精湛，其「萬法歸一」書學理論與傳統底蘊，「秉筆思生，臨池思逸」之書法性靈，更雅負時譽，爲兩岸書界所崇，以「精而造疏，簡而意足」聞名，其書風以「疏朗、秀潤、雅淡、樸實」著稱，藝術造詣甚高。其楷書勁挺秀潤，尤爲精能、意在智永、歐褚、顏柳之間；行草宗於二王，圓潤阿娜，開合有緻；隸書則融彙漢碑，時參篆意，嚴謹中雜以流利，儀態萬千，常出人意表；篆書則圓轉自然，清雅而饒古趣。所作沈穩溫潤，結體端凝謹嚴，深具儒雅氣象，書如其人，案牘勞形從公餘暇，有此造詣，殊屬難得。

　　志聲文采早有盛名，常有文章著論發表，尤好雅韻，推敲平仄，年近弱冠，即從書畫耆老黃海泉誦「文質彬彬，而後君子」。

習漢學、詩文，復曾乞教於漢學泰斗周植夫、雪廬老人及陳永寶教授，公暇遣閑弄墨之餘，常藉景、應時、依境，敍興濡墨自娛。

藝精詩辭，學古用今，詩宗靖節、少陵、摩詰，詞法東坡、稼軒、清照，清逸雋雅，行雲流水，妙成自然。每逢時令、節氣或訪覽

名蹟勝景，欣其物與之懷，茂林修竹之盛，嘗為文賦句以散胸次，並抒懷抱以記遊，雅馴可誦，清新脫俗富書卷氣，頗具其風。

志聲君盧懷進取，駸駸不已，法中開趣，趣中求法，藝事銳進。今蒙臺中市政府之邀，以「守眞取樸」為旨，將開展於大墩文

化中心，誠為盛事也，謹據所知，爰綴數語以為序。

民國百十二年歲次癸卯瓜月下澣

連勝彥　時年八十有六

畫閣鏡中
翰斐泉雲
外聽

辛丑清友
陳志聲

志心聲・開展新途徑

蕭蕭 2023 8.31

「深識書者，惟觀神彩，不見字形。」這是唐朝開元年間書法家、書論家張懷瓘《文字論》中的話，他將書法的欣賞提升到以「神遇」不以「目會」、「從心」甚於「從眼」的最高境界。欣賞書法時，眼前的這幅字就是一座獨立自足的藝術作品，宜縱覽，宜全觀，宜心領，宜神會，美，不可切割。

「深識書者」，指的是書法的觀賞者，站在書法條幅、長卷、榜書對面的觀賞者。顯然唐朝的張懷瓘已有了「接受美學」(Aesthetic of Reception)、「讀者反應理論」(Reader-Response Criticism) 的觀點，認爲鑑賞者在他鑑賞的過程中才萌生觀賞的意義，所謂意義是鑑賞者主觀的單純的感受、理性的來回思索、甚至於是觀賞者激刺後所創生的新產品。

「惟觀神彩」，指的是不可分割的整全美學感受，完全進入創作者與觀賞者「心契」的神交狀態，外在的物質世界、金錢價值、人情脈絡都靜止不動，無能干預，觀賞者看到的是這幅字的整全神采，從有黑白、有構圖的「彩」，進入精神境界、超物質超現實的「采」。

「不見字形」，字的存在就是美的存在，藝術的、自身俱足的存在，字的各式筆劃「點、橫、豎、鉤、提、彎、撇、捺」，不一定要去細究是否有「怪石、玉案、鐵柱、蟹爪、虎牙、犀角、鳥啄、金刀」(元、李溥光：《永字八法解》) 的英姿，觀賞者站在書法條幅、長卷、榜書的對面，不必追蹤其筆劃勾勒之辛勤，卻可以觀見整全的藝術神采之奕奕！——這就是我們過去展讀陳志聲書法應有的素養與態度。

今天，我們直面凝視的是「守眞取樸・陳志聲詩辭書法展」，二十一世紀過去了將近四分之一，陳志聲給了我們完全不一樣的書法鑑賞心態與角度。早期陳志聲曾有「先究法理，眞情才得自然流露，情眞則理善，理至則法備，眞、善、美的藝術境地自可隨自然天體共相輝映」之論，今天陳志聲體現了這種內心眞情與自然天體的共相呼應，也體現了內心眞情與書畫法理極致融合的輝映之美。論者曾言「秉筆思生、臨池思逸」是陳志聲獨特的書法性靈寫照，今天，陳志聲提出個人創作的「詩辭」，以個人臨池秉筆的「書法」展現，「詩辭」、「書法」，二者合一，書壇、畫廊極爲罕見。回頭看看歷史上的書法大家，我手寫我口——那是詩人自己吟誦的歌詩，詩人自己執筆而書；我口傳我心——這是書者的眞情與文采，從心尖到舌尖，從舌尖到筆尖的一貫通路。所謂

4

「守真取樸」，是這樣完成詩情與書理的一貫作業，回歸到古代儒士「心、口、手」合一的自然書寫，這是陳志聲周甲年歲的「志心聲‧開新徑」！

早年，陳志聲即已昌言「書法是中華文化特有國粹，完美書法藝術作品是書者氣質、品格、學養與胸襟、智慧的綜合表現。」新世紀他體會了「文章發揮，書道尚矣」的真諦，不在古典文學的名篇佳構中遊走，不逗留於書論、哲言中尋思，陳志聲積極創造新的書法語言，尋回新時代的書法靈魂，「美詩」、「美字」、「美德」、「美心」，四者難並，今天大台中市，我們在陳志聲的《守真取樸》中欣然相遇，豈非又添一樁美事！

張懷瓘《書議》中說「玄妙之意，出於物類之表；幽深之理，伏於杳冥之間；豈常情之所能言，世智之所能測。非有獨聞之聽，獨見之明，不可議無聲之音，無形之相。」這一次，「守真取樸‧陳志聲詩辭書法展」，他將物類之表的玄妙之意，杳冥之間的幽深之理，甚至於他自己內心深處的精微之思，這些不是常情、世智所能言所能測的，十分貼心以詩辭紀錄、鋪陳，進而以他特有的轉折筆勢再次以黑白布局的畫面呈現「神彩」，喜歡靜觀的修行人可以取樸，喜歡深思的儒者、信士可以守真，生活在風塵俗世的尋常人家可以循物之理、可以識天之心，豈不幸福！

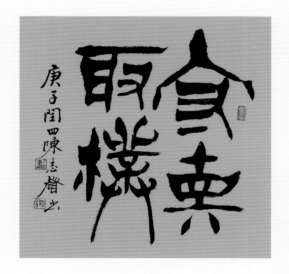

目錄

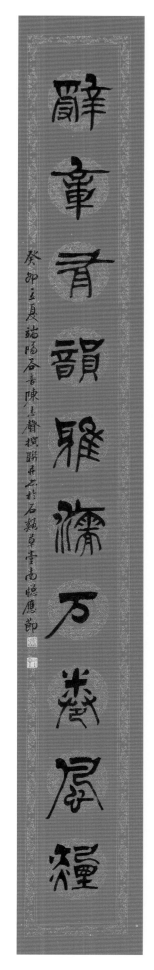

篆隸對聯

236×30cm

翰墨無垠廣潤千秋紙硯
辭章有韻雅濡萬卷風煙

高陽臺—迎春曲

行草中堂　232×52cm

雪瑩梅香，燕翔鵲唱，韶華春風拂巾，翠林玉枝，碧天高風舒雲，極目四野薰陽下，人多情，心暢琉琳，真意切，迎新送舊，笑顏悅心，詩辭歌賦弄丹青，天歡人喜樂，塵緣情深，長憶夢映，豈能忘卻初心，雅室迎香玉堂春，放璀璨，奪目芳芬，曠精神，人和家興，百福駢臻。

——癸卯新正，寒却春暖，風和景明，鳥語花香，譜高陽臺辭作迎春曲。

君子務本本立而道生學書之道貴乎心法為上吾道一以貫
之習書倘能從一而精由精而博博而返約書之以法究之以
理發乎情止於性達於從心所欲不逾矩則書藝之返璞歸真
止於至善法臻境則可期也真善美藝術真諦自不遠矣法
理千古不易特色人皆有之心正則筆正書藝貴在智德合一
法古乎上敦品篤學外師造化中得心源潛移默化之造詣與
書品自有清雅剛正之氣書品即人品其乃書道之本歟亦為

習書者畢生追蹤者也

書以人重字如其人所謂心正則筆正人之性格誠於中而形于外其學養品格於筆墨中均表露無遺書法之道貴在智德合一法古乎上敦品篤學外師造化中得心源潛移默化之書品自有高雅挺拔之氣勢癸卯清真容言陳志聲自勉

書道

楷書中堂 205×69cm

—書以人重，字如其人。所謂心正則筆正，人之性格誠於中而形于外，
其學養品格，於筆墨中均表露無遺，書法之道貴在智德合一，法古乎上，
敦品篤學，外師造化，中得心源，潛移默化之書品，自有高雅、挺拔之氣，
書品即人品，乃書道之本歟。謹抒句以自勉

龍騰鵲唱競迎春

乙未新春陳志聲

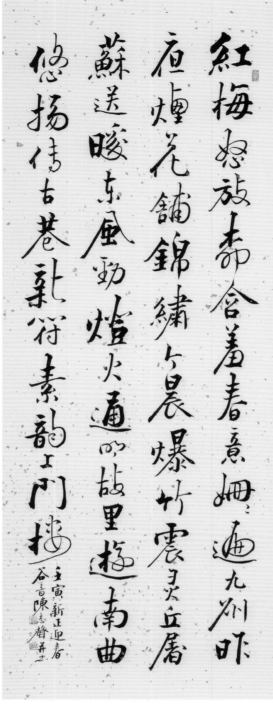

魚躍鳶飛爭報喜

紅梅怒放柳含羞春意姍姍遍九州昨
夜煙花舖錦繡今晨爆竹震靈丘屠蘇送暖東風勁燈火通明故里遊南曲悠揚傳古巷新符素韻上門樓

壬寅新正迎春陳志聲并書

壬寅迎春
行草中堂　130×48cm

紅梅怒放柳含羞，
春意姍姍遍九州，
昨夜煙花舖錦繡，
今晨爆竹震靈丘，
屠蘇送暖東風勁，
燈火通明故里遊，
南曲悠揚傳古巷，
新符素韻上門樓。

——壬寅新正，春臨大地，煙花爆竹，
辭舊迎新，南曲新符，揚溢新年氣象，
賦句七律迎春。

魚躍　龍騰對聯

行楷對聯　108×16.5cm×2

魚躍鳶飛爭報喜
龍騰鵲唱競迎春

應北京中央電視之邀，
爲央視春晚節目撰聯并書。

乍暖清明寒月盡和風晴雨瞕
春長芊芊草盛沾曦露煦煦花
香濡夕陽遠岫山隨新綠翠幽
谿水逐舊醅觴曠雲勝景騰佳
氣暮誦興懷夜未央

己亥清明陽春詠之即真懷
谷音陳志聲并志于石𡽱

清明詠節

楷書中堂 136×59cm

乍暖清明寒月盡，和風晴雨映春長，芊芊草盛沾曦露，煦煦花香濡夕陽，
遠岫山隨新綠翠，幽谿水逐舊醅觴，曠雲勝景騰佳氣，暮詠興懷夜未央。

——己亥清明，風和景明，天朗氣清，春遊修禊，詠節興懷。

藝林多雅士欣遇紹興西九老新圖繪七
賢舊侶齊毫端詩韻浸紙上墨香漓似
續蘭亭會豪情尤勝昔

欣於所遇蘭亭雅集集紹臺文薈敍竝
癸卯初春風和景明谷音陳志聲竝書

欣於所遇　蘭亭雅集

行草條幅　135×40cm

藝林多雅士，欣遇紹興西，九老新圖繪，
七賢舊侶齊，毫端詩韻浸，紙上墨香漓，
似續蘭亭會，豪情尤勝昔。

——癸卯暮春，紹興舉辦「欣於所遇，蘭亭雅集」，詔臺文薈，應邀賦詩乙首敍興竝書與會。

原作現典藏於紹興蘭亭。

臨池興懷

篆隸中堂　155×65cm

閑來無俗事，閉戶寫蘭亭，讀帖探精髓，揮毫抒性靈，
寸陰應是競，八法自成形，書聖垂千古，堪資座右銘。

——庚子夏，夜讀蘭亭，體書聖精藝妙墨，臨池興懷。

明月幾時有把

酒問青天不知天上宮闕今夕是何年我欲乘又恐瓊樓玉宇高處不勝寒起舞弄清影何以

蘇東坡水調歌頭—明月幾時有

隸書橫幅　26×225cm

明月幾時有，把酒問青天，不知天上宮闕，今夕是何年，我欲乘風歸去，又恐瓊樓玉宇，高處不勝寒，起舞弄清影，照無眠，不應有恨，何事長向別時圓，人有悲歡離合，月有陰晴圓缺，此事古難全，但願人長久，千里共嬋娟。

水調歌頭—立夏風情

行草條幅　52×227cm

韶華春風裡，夏日悄然到，曉雨無聲飄落，浩蕩雷神報，萬象榮盛伊始，陽光韞色和煦，燦爛笑容好，迷人多可愛，何必肆意驕，夏風長，青溪醉，江山俏，遍地生機，勃勃清夏長空歡，碧野滿盈嫵翠，風姿九州啓秀，其香流雲霄，萬里盡蔥蘢，坤靈更妖嬈。

—暮春初過，時序入夏，萬象榮盛，遍地生機，嫣翠滿盈，大地更妖嬈，譜水調歌頭，作立夏風情應時。

低綺戶
照無眠
不應有
恨何事
長向別
時圓人
有悲歡
離合月
有陰晴
圓缺此
事古難
全但願
人長久
千里共
嬋娟　庚子初夏陳志聲

山俏遍地生機
勃勃清夏長
點歡碧野滿
盈妩翠風姿
九州唇秀其
香流雲霄万
里炎慈龍坤
头更妖嬈

水調歌頭五夏風情輕吟
癸卯初夏谷音陳志聲并書

沁園春—元上都遺址

行草中堂　209×52cm

千里平原，浩瀚無垠，遍地馬羊，看，草原遼闊，風光依舊，輝煌不再，一片蒼茫，零落人家，風車遍野，小立敖包對夕陽，星空下，有主人勸飲，酒入愁腸，名都只供思量，憶，大展宏圖拓國疆，看，中原無敵，西征歐陸，萬邦臣服，處處稱王，霸業成空，無情歲月，蔓草荒煙夢一場，剩殘垣遺址，何等悲涼。

戊戌暮春寫沁園春—元上都遺址，遙想天驕當年，爾今猶若夢一場。

16

隸書條幅　223×41cm

龍鳳以藻繪呈瑞，虎豹以炳蔚凝姿；雲霞雕色，有踰畫工之妙；草木賁華，無待錦匠之奇；夫豈外飾，蓋自然耳。至於林籟結響，調如竽瑟；泉石激韻，和若球鍠；故形立則章成矣，聲發則文生矣。夫以無識之物，郁然有彩，有心之器，其無文哉！

東風夜放花千樹，更吹落，星如雨，寶馬雕車香滿路，鳳簫聲動，玉壺光轉，一夜魚龍舞。

蛾兒雪柳黃金縷，笑語盈盈暗香去，衆裡尋他千百度，驀然回首，那人卻在燈火闌珊處。

辛棄疾青玉案元夕辭竟元宵滿城燈火之景反襯不与志俗同流之亮郎戊戌清夏客音陳志聲

辛棄疾青玉案

行草條幅 116×21cm

東風夜放花千樹，更吹落，星如雨，寶馬雕車香滿路，鳳簫聲動，玉壺光轉，一夜魚龍舞，蛾兒雪柳黃金縷，笑語盈盈暗香去，衆裡尋他千百度，驀然回首，那人卻在燈火闌珊處。

孟春十五中旬鬧古鎮裡悠揚調響徹雲宵花
禮炮月懸星皓霧綃風遶吹竹彈絲妙舞龍上
下翻騰攬寶馬香車寂為矯小道遊村紅綠姣
月沈西嶺雨沾冬襖高閣佳人哭

癸卯正春辭譜青玉案鬧元
宵應節谷音陳志楷并書

楷書條幅 136×34cm

孟春十五中旬鬧，古鎮裡，悠揚調，響徹雲霄花禮炮，月懸星皓，霧綃風遶，吹竹彈絲妙，舞龍上下翻騰攬，寶馬香車最為矯，小道遊村紅綠姣，月沈西嶺，雨沾冬襖，高閣佳人笑。

青玉案—鬧元宵

玉案辭意，趣填鬧元宵乙闋，應節。

—癸卯上元引辛棄疾青

20

綠水煙波景色嬌，倚肩石砌古長橋，跨橫燕趙文迹萃，垂縱今昔詩韻濤；
雨跳江中珠點點，風吹堤畔柳條條，鳶飛魚躍撩人意，非是名家難繪描。

行草中堂　140×54cm

過趙州橋

綠水煙波景色嬌，倚肩石砌古長橋，跨橫燕趙文迹萃，垂縱今昔詩韻濤；
雨跳江中珠點點，風吹堤畔柳條條，鳶飛魚躍撩人意，非是名家難繪描。

——癸巳夏，燕趙行，訪古冀，過趙州橋，細雨紛飛，堤柳風姿，撩撥詩興，賦句記遊。

21

春寒風峭柳含煙　霧鎖平明宿雨綿
吹竹彈絲敲古韻　閑吟弄墨筆中仙

壬寅孟春節氣雨水寒風料峭�

霏：文友雅聚閑吹敲弄寅谷音陳志聲

雨水閑吟

行草條幅　109×33cm

春寒風峭柳含煙，霧鎖平明宿雨綿！
吹竹彈絲敲古韻，閑吟弄墨筆中仙。

—壬寅孟春，節氣雨水，寒風料峭，霪雨霏霏，文友雅聚，閑吟敘興。

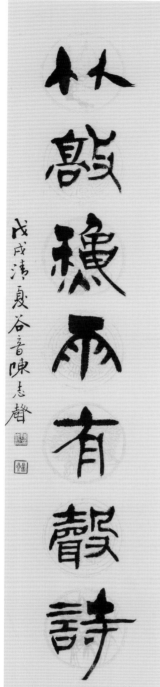

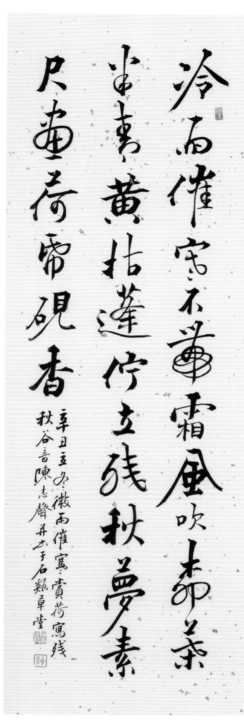

篆隸對聯
100×22cm×2
山抹春雲無墨畫，
竹敲秋雨有聲詩。

立冬寫殘秋
行草條幅　103×34cm
冷雨催寒不帶霜，
風吹柳葉半青黃，
枯蓬佇立殘秋夢，
素尺畫荷紙硯香。
—辛丑立冬微雨催寒，
賞荷寫殘秋。

情繫燕趙記遊

行草四屏　196×44cm×4

翠屏群彥聚，古翼覓文蹤。得意觀長技，開懷唱大風。趙橋倘臂砌，僧院響禪鐘，佐清國祚隆。
籍典開文運，瑰藏博物宏。武堂良將育，蕩寇氣旌忠，輔政督衛第。
雨餘收暑意，菡萏綻嫣紅，璀璨風煙事，憶思謁帝琢。火樹金花燦，天皮巧蘊工。
草原揚菁火，夕照彩霞紅，中都興大業，壩上展雄風。似續蘭亭會，墨香詩韻濃，
早發三祖殿，共察符壇宗。峻嶺千秋壯，長城萬里重。禮佛融漢藏，居樂普寧宮，
聖廟雙添壽，金山寶氣籠。夏宮勝景地，武烈伴其東。滿朝清宮史，百年御園攏，
魏峨宮闕殿，蔥鬱榭軒峯，幽徑隨心轉，畫舫傍水從。堤邊荷欲放，柳蔭翠瑛瓊，
堂館樓齋寺，夢迴入畫中。山莊思廣義，京畿彙交融，再締千秋盛，此心兩岸同。

—癸巳夏，燕趙情繫古冀行，覽看名勝古蹟，底蘊渾雄，騷人墨客賦詩為文者眾，勝景催詩，取五古為韻，記遊於承德避暑山莊。原作為河北博物院典藏。

暑熹蒸菁綏嫵紅璀璨風煙亙憶思竭帝琢大槻金花

燦天皮巧蘊工旹原揚籌火夕照彩霞虹中都真大業壩工

展雄風侶續蘭亭會墨香詩韻漾早春三祖殿共祭符

壇宗峻嶺千秋壯長城萬里重禮佛融瀅藏居尔普寧

宅聖廟甃添壽金山寶氣龍友官勝景地武烈体其東

瀚朝清宮史百事御園攏巍嶹言闕殿惹槑醫爵掫軒峯

主徑隱心軺畫舫傍水從堤邊荷欲放赤蔭翠摛瓊

堂館橫齋寺夢迴入畫中山莊思廣羨京畿棠友融

再締千穗盛世心兩岸同

笑巳辰燕趙情繫古笈川覽采名勝古迹辰蘊漳雄騷人墨宏賦詩
為女者眾勝京催詩取五古為韻記遊於避暑山莊笑卯春谷音陳志樵

穀雨臨凡絲若注，山海青蒼，眺望村廬處，茅屋紡車桑歸住，煙蓑竹笠漁夫渡，細聽蛙聲蟬叫暑，梨蕊初開，翠柳翩韆舞，原是暮春施巧舉，年年歲歲皆如故。

蝶戀花—穀雨

篆隸條幅 194×52cm

穀雨臨凡絲若注，山海青蒼，眺望村廬處，茅屋紡車桑歸住，煙蓑竹笠漁夫渡，細聽蛙聲蟬叫暑，梨蕊初開，翠柳翩韆舞，原是暮春施巧舉，年年歲歲皆如故。

—壬寅暮春，節氣穀雨，時雨如注，春風搖曳，鄉野風情，如詩如畫，譜蝶戀花、穀雨敘景。

壬寅暮春穀雨譜蝶戀花
應時谷音陳志聲并之

如夢令—白露

行草條幅　118×35cm

冷月清暉勻佈，秋野蟲聲夕露，無緒涉青叢，
不意濕了襟褲，凝霜，凝霜，盪落玉珠誰護。

—壬寅仲秋，時逢白露，暮晚閒步，
無緒涉青叢，夜露沾濕襟褲，即興譜如夢令—白露作句。

27

寒牕苦讀有經年錦繡文章耀
素牋金榜題名辟貢院翰林入
冊躍重天登科一甲前三秀及
第掄元不二賢怊悵悅心人景
仰鹿鳴宴上賛詩篇

壬寅清夏憶當年登科及第
賦句詠懷谷音陳志聲并識

登科及第

楷書中堂 136×59cm

寒窗苦讀有經年，錦繡文章耀素牋，金榜題名辭貢院，翰林入冊躍重天！
登料一甲前三秀，及第掄元不二賢，怊悵悅心人景仰，鹿鳴宴上賛詩篇。

—壬寅清夏，憶當年登科及第，賦句詠懷。

黃河九轉一壺收澎湃奔濤瀉槽喉煙
雨龍騰吟浚瀑波瀾虎躍歔洪流震雷
蕩峪咆聲哮霞鍊凌空耀彩游飛濺競
逐隨浪去盡淘今古幾多愁

壺口觀瀑有懷抒句記遊
辛丑清夏谷音陳志馨書

壺口觀瀑

隸書中堂　177×44cm

黃河九轉一壺收，澎湃奔濤瀉槽喉，煙雨龍騰吟浚瀑，波瀾虎躍歔洪流，
震雷蕩峪咆聲哮，霞鍊凌空耀彩游。飛濺競逐隨浪去，盡淘今古幾多愁。

——甲午清夏，三晉之行，壺口觀瀑，煙雨浚瀑，龍吟虎嘯，奔濤澎湃，震雷蕩峪，壯觀雄偉，即興賦詩記遊。

驚蟄撩詩趣

行草條幅　106×34cm

暮醉梅花雪后香，春潮萌動落彷徨，

會當一夜東風破，曠草鳶飛入畫堂。

—己亥驚蟄，春雷乍鳴，萬物萌動，東風輕拂，鳥語花香，盎然春景，撩興詩趣。

春舍瓦上炊煙雅童歌
舞翩躚嗩吶高吭悅耳
屠蘇香破邨垣

癸卯新正遍石谿故居寫清
平樂春景谷音陳志聲並此

篆隸中堂 136×47cm

春舍瓦上炊煙，雅童歌舞翩躚，
嗩吶高吭悅耳，屠蘇香破村垣。

——癸卯新正，歸石谿故居，春意盎然，年韻正濃，辭寫清平樂—春景應節。

清平樂—春景

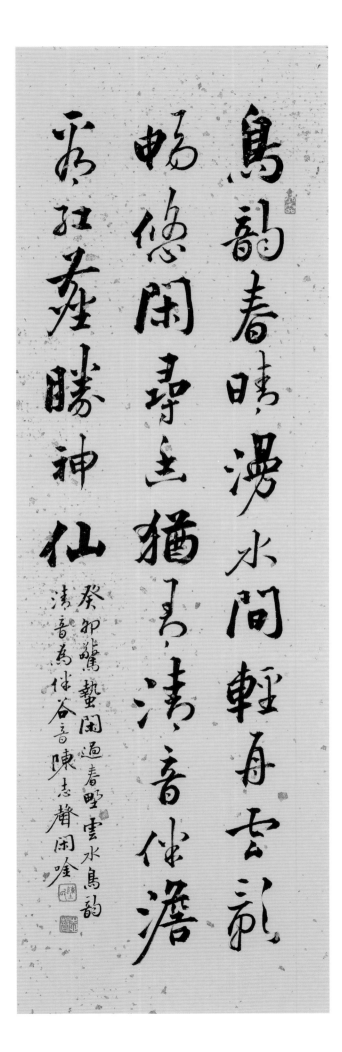

草書條幅　110×34cm

鳥韻春晴漫水間，輕舟雲影暢悠閑，
尋幽猶有清音伴，澹看紅塵勝神仙。

癸卯驚蟄，閑過村野，雲水鳥韻，清音爲伴，即興閑吟。

鴻鈞應律復端陽，粽蘊籠中散葉香，糯穀包容經水煮，珍饈百匯任君嚐，角稜有緻同心繫，彩縷分明盡解襄，槿茂當窗懷屈子，騷人興詠漫流暢。

篆隸中堂 177×43cm

粽情詩韻

鴻鈞應律復端陽，粽蘊籠中散葉香，糯穀包容經水煮，珍饈百匯任君嚐，
角稜有緻同心繫，彩縷分明盡解襄，槿茂當窗懷屈子，騷人興詠漫流暢。

——辛丑清夏，節逢端陽，粽韻飄香，抒句應節。

古詩十九首—生年不滿百

篆隸中堂　173×52cm

生年不滿百，常懷千歲憂，晝短苦夜長，曷不秉燭遊，
為樂當及時，曷能待來茲，愚者愛惜費，但為後世嗤，
仙人王子喬，難可與等期。

生年不滿百　常懷千歲憂　晝短苦夜
長　曷不秉燭遊　為樂當及時　曷能待
來茲　愚者愛惜費　但為後世嗤
王子喬　難可與等期

古詩十九首為梁昭明太子文選所錄之東漢末年無名氏文
人創作其一書寫不滿百隱寓作者深慮心靈癸巳夏陳慧聲

半絲半縷　恒念物力惟艱
宜未雨而綢繆　毋臨渴而掘井　自奉必須儉約　宴客切勿流連　器具
質而潔　瓦缶勝金玉　飲食約而精　園蔬愈珍饈　勿營華屋　勿謀
良田　三姑六婆　實淫盜之媒　婢美妾嬌　非閨房之福　童僕勿用

聘娶媳求淑女　毋計厚奩　見富
貴而生諂容者　最可恥　遇貧窮而作驕態者　賤莫甚　居家戒爭
訟　訟則終凶　處世戒多言　言多必失　毋恃勢力而凌逼孤寡
貪口腹而恣殺牲禽　乖僻自是　悔誤必多　頹惰自甘　家道難成

家門和順　雖饔飧不繼　亦有餘歡　國課早完　即
囊橐無餘　自得至樂　讀書志在聖賢　非徒科第　為官心存君國
豈計身家　守分安命　順時聽天　為人若此　庶乎
近焉

朱柏廬治家格言又稱朱
子家訓　為明儒朱用純所著
精闢闡述治家之道、修身

俊美妻妾 切忌艷妝 祖宗雖遠 祭祀不可不誠 子孫雖愚 經書

不可不讀 居身務期質樸 教子要有義方 莫貪意外之財 莫飲

過量之酒 與肩挑貿易 毋佔便宜 見貧苦親鄰 須多溫恤 刻薄

狎昵惡少 久必受其累 屈志老成 急則可相依 輕聽發言 安知

非人之譖訴 當忍耐三思 因事相爭 焉知非己之不是 須平心

暗想 施惠無念 受恩莫忘 凡事當留餘地 得意不宜再往 人有

道德訓蒙教本，被譽為治家之經典。癸卯仲夏時入初伏暑意

蔡騰谷音陳志楷書錄

與德為鄰鳥語花香魚躍

行道有福家蘇人壽丰豐

壬寅歲首新春谷音陳志聲 撰聯并書於石窺草堂

龍舟喧古鎮逐鹿泛磺溪鼓櫂催飛舨
煙波嘯鰲旗千橈揚畫鷁百舸刻靈螭
江渚荷風暢墨香詩韵漓

戊戌端陽粽葉飄香龍舟競渡鑼鼓
喧天谷音陳志聲拈句應節并書

龍舟競渡

楷書條幅　135×34cm

龍舟喧古鎮，逐鹿泛磺溪，鼓櫂催飛舨，煙波嘯鰲旗，
千橈揚畫鷁，百舸刻靈螭，江渚荷風暢，墨香詩韵漓。
——戊戌端陽，粽韻飄香，龍舟競渡，鑼鼓喧天，磺溪鹿港，
賦詩應節。

辛丑端陽淒悵惘陰霾裊罩黯
禍傷龍舟息鼓煙渡游子
鄉遂路長角續易縈萊梓夢彩
綾難韇艾蘆香愁雲鬱鎖千行
泪祈詠祥風盡解禳

辛丑端陽瘟情嚴峻抒句述懷更祈
早日炎消厄解谷音陳志聲并之

隸書中堂　134×58cm

辛丑端陽

辛丑端陽淒悵惘，陰霾裊罩黯神傷，龍舟息鼓煙波靜，遊子懷鄉歸路長，
角續易縈桑梓夢，彩綾難韇艾蘆香，愁雲鬱鎖千行淚，祈詠祥風盡解禳。

辛丑端陽，瘟情嚴峻，抒句述懷，更祈早日炎消厄解。

李白將進酒

小篆四屏　135×34cm×4

君不見黃河之水天上來，奔流到海不復回。君不見高堂明鏡悲白髮，朝如青絲暮成雪。人生得意須盡歡，莫使金樽空對月。天生我材必有用，千金散盡還復來。烹羊宰牛且為樂，會須一飲三百杯。岑夫子，丹丘生。將進酒，杯莫停。與君歌一曲，請君為我傾耳聽。鐘鼓饌玉不足貴，但願長醉不願醒。古來聖賢皆寂寞，惟有飲者留其名。陳王昔時宴平樂，斗酒十千恣歡謔。主人何為言少錢？徑須沽取對君酌。五花馬，千金裘。呼兒將出換美酒，與爾同銷萬古愁。

歌一曲請君為我傾耳聽鐘鼓饌玉不足貴但願長醉不願醒古來聖賢皆寂寞惟有飲者留其名陳王昔時宴平樂

斗酒十千恣讙謔主人何為言少錢徑須沽取對君酌五花馬千金裘呼兒將出換美酒與爾同消萬古愁

李白將進酒 引酒藉詩
抒懷 丙申乾臘
陳志聲

庚子歎春愁

草書條幅　114×34cm

獨坐昏燈暗，閉關人似囚，
春風難解意，陰雨更澆愁，
筆落千行淚，書成一字憂，誰憐寒夜永，殘月照西樓。

—庚子新正，足下有疾，不良於行，囚於醫館渡春節，春風難解意，陰雨更澆愁，
獨坐殘月昏燈下，舉筆聊抒歎春愁。

小暑入初伏緗荷整娗舒軒隱
蘺半捲院宇柳千梳乳燕學唧
水黄鴨效種菇遊蜂無艷卉暮
宿卧篁廬

節至小暑時入初伏夏荷齊綻細柳綽姿翔燕弄水雛鴨拾穗鄉野風情多采如畫暮卧涼竹鬱暑頓消壬寅清友谷音陳志馨并書

小暑鄉野風情

楷書中堂　136×49cm

小暑入初伏，緗荷整娗舒，軒窗簾半捲，院宇柳干梳，乳燕學唧水，黃鴨效種菇，遊蜂無艷卉，暮宿卧篁廬。

—節至小暑，時入初伏，夏荷齊綻，細柳綽約，翔燕弄水，雛鴨拾穗，鄉野風情，多采如畫，暮卧涼竹，鬱暑頓消，賦詩遣閑。

家山螺雨停只見稼
穡丁殘柳藏明月
孤帆漏宿星移舟
垂線釣對酒應蛙
鳴昂首窺銀漢
非是舊情 辛丑秋分繫情
谷音陳志聲

秋分繫情

行草斗方 67×67cm

家山絮雨停，只見稼穡丁，
殘柳藏明月，弧帆漏宿星，
移舟垂線釣，對酒應蛙鳴，
昂首窺銀漢，今非是舊情。

——辛丑秋分，歸中興新村，
訪省府故友，撫今追昔，
景色依舊，人事已非，
憶往輝煌，吟句繫情。

意寫蓮香書院

篆隸中堂 178×69cm
雨餘暑氣收，登高眺湖樓，綠沼翻銀箔，朱霞浣彩綢，遠山瓠蒂老，近水榖紋稠，新蟾吐玉鈎，蟬鳴聲嘒嘒，舲蕩影悠悠，陣陣荷風暢，催詩涌筆頭。
—時入盛夏，梅雨初晴，遙憶癸巳古冀之行，
遊保定蓮香書院，荷風蟬鳴，詩興猶濃。

銀浮今宵映鵲橋牛郎又上彩雲霄望穿萬里星辰路

換取一朝淒泗迢尤怨天公無怨憫只憐織女有情操重

七纑殘珠佳夕並蒂影斜隨月高

壬寅七夕羅浮紫雲玉靜室朗鵲橋濛懸金

風玉露良宵如夢短情長谷音陳志聲應品郎其言

七夕繫情

行草條幅　182×42cm

銀漢今宵映鵲橋，牛郎又上彩雲霄，望穿萬里星辰路，換取一朝淒泗迢，
尤怨天公無怨憫，只憐織女有情操，重七纑縷珍佳夕，並蒂影斜隨月高。

—壬寅七夕羅浮紫雲，幽靜空朗，鵲橋濛懸，金風玉露，良宵如夢，夜短情長，
以七律譜七夕繫情應節。

洞庭湖水湯湯盡滌千古流觴岳陽
樓影蒼蒼窮攬山高水長登斯虜沐
江風傍巴陵眺鶴洲水天一色碧波
悠漾風月無邊賛賦昌方騷客舍珠
心吐翠墨人橫錦筆散章弔屈騷
杜詩誦范文摹張書幽暎千載懷古
流芳璀璨百年還綻馨香

楷書中堂　183×91cm

洞庭湖水湯湯，盡滌千古流觴，岳陽樓影蒼蒼，窮攬山高水長，登斯樓、沐江風、傍巴陵、眺鶴洲，水天一色，碧波悠漾，風月無邊，賛賦何方，騷客舍珠心吐翠，墨人橫錦筆散章，弔屈辭，吟杜詩，誦范文，摹張書，幽暎千載，懷古流芳，璀璨百年，還綻馨香。

丁亥夏遊湖湘洞庭登岳陽樓即興作句抒懷壬寅秋陳志聲并書

登岳陽樓抒懷

——丁亥清夏，遊洞庭湖，登岳陽樓，湖光水色，思古幽情，即興賦辭抒懷。

51

篆隸對聯

69×12cm×2

德高添福壽，
神靜樂天年。

——湖南湘潭友人高堂杜老太夫人
九秩嵩壽，撰聯并書
賀壽。

重陽憶友

行草條幅　182×45cm

鴻鈞復重九，麗日暖風煙，伴菊東籬下，悠情望南山，登高懷故友，寄墨問康安，揮毫抒我意，秋韻亦盎然，岫陌紅塵裡，邀君共與酣，題詩添艾子，期頌樂華年。

——壬寅重陽，秋韻漸濃，佳節登高，懷思憶友，襲陶靖節王摩詰詩意，作五古乙首抒懷。

燕羽綾綢蔑骨條搖身小扇
抱風招逸人騷客韜儒雅執
熱顏涼欝暑消

辛丑庚暑炙熱如夏墨人騷客雅聚文薈
詠扇敘興谷音并書陳志聲于石巖草堂燈下

處暑詠扇

楷書條幅　95×27cm

燕羽綾綢蔑骨條，搖身小扇把風招，
逸人騷客韜儒雅，執熱顏涼欝暑消。

——辛丑處暑，炙熱如夏，墨人騷客，雅聚文薈，詠扇敘興。

54

竹廬風雨宿帷亮密縫衣朝倡青絲黛
暮如白雪皓堂前三寸愛膝下幾何樓佇
柱倚門望子規遠處啼

壬寅立夏雪，燭下念母恩灼灼燈以倚
柴門吟白弄墨以思親谷音陳志聲并書

念慈恩

行草條幅　120×34cm

竹廬風雨夜，帷亮密縫衣，朝似青絲黛，暮如白雪皓，
堂前三寸愛，膝下幾何樓，佇柱倚門望，子規遠處啼。

──壬寅立夏母親節
　昏燭下念慈恩，灼灼燈明倚柴門，吟句弄墨以思親。

天有不測風雲，人有旦夕禍福。蜈蚣百足，行不及蛇，雄雞兩翼，飛不如鴉。馬有千里之程，無人不能自往，人有凌雲之志，無運不能騰達。文章蓋世，孔子尚困於陳邦，武略超群，太公垂釣於渭水。

盜跖年長，不是善良之輩，顏回命短，實非凶惡之徒。舜至聖，卻生不肖之兒，瞽叟頑呆，反生大聖之兒。張良原是布衣，蕭何稱謂縣吏。晏子身無五尺，封為齊國首相，孔明居臥州廬，能作蜀漢軍師。韓信

無縛雞之力，封為漢朝大將，馮唐有安邦之志，到老半官無封。李廣有射虎之威，終身不第，楚王雖雄，難免烏江自刎，漢王雖弱，卻有河山萬里。漢腹經綸，白髮不第，才疏學淺，少年登科。有發富有後

貧有先貧而后富於龍未遇潛身於魚蝦之間君
子失時拱手於小人之下天不得時日月無光地
不得時草木不長水不得時風浪不平人不得時
利運不通昔時也余在洛陽日投僧院夜宿寒窯

布衣不能遮其體淡粥不能充其飢上人憎下人
厭皆言余之賤也余曰非賤也乃時也命也運也
余及第登科官至極品位列三公有撻百僚之杖
有斬佞臣之劍出則壯士執鞭人則佳人捧袂思

衣則綾羅錦緞思食則有山珍海味上人寵下人
擁人皆仰慕言余之貴也余曰非貴也乃時也運
也命也蓋人生在世富貴不可捧貧賤不可欺此
乃天理循環終而復始也

宋太宰呂蒙正居臥薪嘗膽與資科人住居官至極品其際遇遇書
壬四首體悟獨深作破窯賦述懷車日清秋於音谷言陳志磊

弟子規聖人訓首孝悌次謹信泛愛眾而親仁有餘力則

學文父母呼應勿緩父母命行勿懶父母教須敬聽父母

責須順承冬則溫夏則凊晨則省昏則定出必告反必面

居有常業無變事雖小勿擅為苟擅為子道虧物雖小勿

私藏苟私藏親心傷親所好力為具親所惡謹為去身有

傷貽親憂德有傷貽親羞親愛我孝何難親憎我孝方賢

親有過諫使更怡吾色柔吾聲諫不入悅復諫號泣隨撻

無怨親有疾藥先嘗晝夜侍不離牀喪三年常悲咽居處

變酒肉絕喪盡禮祭盡誠事死者如事生兄道友弟道恭

兄弟睦孝在中財物輕怨何生言語忍忿自泯或飲食或

弟子規

楷書十屏　180×45cm×10

節讚中元碧月新慶心誠敬會
孟盆祖庭仰首崇先德家訓藏
胸起耀淳燎香帋洒清醇子孫
懷緬盡人倫皇天后土軒轅劍
澤護安康祐世人

壬寅初秋七月十五盂蘭普渡祭祖
譜鷓鴣天讚中元谷音陳志聲并書

鷓鴣天─讚中元

楷書中堂 135×59cm

節讚中元碧月新，虔心誠敬會盂盆，祖庭仰首崇先德，家訓藏胸起耀淳，

燎香紙，灑清醇，子孫懷緬盡人倫，皇天后土軒轅劍，澤護安康祐世人。

─壬寅初秋，七月十五，盂蘭盆會，普渡祭祖，辭譜鷓鴣天─讚中元應節。

己亥中秋興詠

行草條幅 101×23cm

今宵秋雨送初寒，明夜天穹掛玉盤，遊子歸心被霧露，清虛曳影渡雲嵐，
舉觴對月邀佳句，興詠當歌盡餘歡，徐御冰輪催碧落，盈懷躚步嘯風還。

—己亥中秋，霽月高懸，舉觴邀月，興詠當歌。

玉露生涼丹桂
飄香果餅羅列
拜月趣賞傳盃
推盞琴瑟聲揚
千里問訊安康
呈祥

辛丑中秋花好月圓應節
谷音陳志聲駢句并志

駢詠中秋

篆隸斗方 67×67cm

玉露生涼，丹桂飄香，
果餅羅列，拜月趣賞，
傳盃推盞，琴瑟聲揚，
千里問訊，安康呈祥。

——辛丑中秋，花好月圓，丹桂飄香，
拜月趣賞，駢詠應節。

明月當窗秋影疏　清香一柱裊吾廬
裊吾廬平生最是怡心處　莫若青燈夜讀書

庚子中秋臨窗夜讀舒句
谷音陳志聲并六十石韌齋堂

中秋夜讀

行草條幅　98×34cm

明月當窗秋影疏，清香一柱裊吾廬，
平生最是怡心處，莫若青燈夜讀書。

——庚子中秋臨窗夜讀舒句

時入初秋葉未黃山巒依舊翠

蒼蒼林陰遼轉金風颯柳影婆

娑璧月光竹苑烹茶翁對飲荷

池采藕女成行寒蟬嘒嘒催商

意驟雨蒸騰暮晚涼

辛丑立秋驟雨初歇暑意
頓消谷音陳志聲并書

楷書中堂　135×57cm

時入初秋葉未黃，山巒依舊翠蒼蒼，林陰遼轉金風颯，柳影婆娑璧月光，
竹苑烹茶翁對飲，荷池采藕女成行，寒蟬嘒嘒催商意，驟雨蒸騰暮晚涼。

——辛丑立秋，驟雨初歇，暑意頓消，金風遼轉，柳影婆娑，商意漸濃，興起作句述景。

辛丑立秋

魚池訪友

行草中堂　144×47cm

節逢冬至暖清煙，遠岫晴嵐映暮簾，律韻堂中風雅頌，揮毫紙上點方圓，
驅車轉道山家盡，綠蜡新醅碧舍前，喜色悄融心底蘊，盈懷勝日耀陽天。

—戊戌冬至，暖陽和風，天朗氣清，深秋雖遠，寒意未顯，輕衣薄衫，不知臘雪將至，
興起以七律記遊。

武陵訪勝索谿探幽家愛湘西行不足

尋源問津窮林遡隱更添時酒興無埕

湘西鳳凰行

魏碑對聯　156×17cm×2

武陵訪勝，索谿探幽，最愛湘西行不足，
桃源問津，窮林遡隱，更添時酒興無埕。

——丁亥之夏，湖湘行，過湘西，訪武陵源，遊鳳凰古城，詩書文膏，
應王方之請，勝景催句，撰聯并書，補壁於鳳凰大酒店大堂。

城堞殿宇巍峨櫺，唐槐漢柏古參天，廣羅碑銘添新錦，滿蕩煙雲盡舊絹。

曲阜孔廟碑林

隸書條幅　179×45cm

城堞殿宇巍峨櫺，唐槐漢柏古參天，
廣羅碑銘添新錦，滿蕩煙雲盡舊絹。

— 壬辰夏，訪齊魯，過曲阜，遊孔廟，觀覽
禮器、乙瑛、史晨、孔宙、張猛龍諸名碑，有感，應衍聖公府之倡議，作句并書，
原作現典藏懸於孔廟碑林陳列館。

壬辰夏訪齊魯過曲阜遊孔廟觀覽禮器乙瑛
史晨孔宙猛龍諸名碑有感作句庚子春陳志揚

雲天辭夏意鳥語報秋香沃野初芳謝
澄波暮晚涼金英方吐蕊綠柳半生黃
時有清風至枯蓬已滿塘

壬寅立秋菊英吐蕊柳葉半黃
枯荷滿塘谷音陳志聲并書

行草中堂　160×47cm

雲天辭夏意，鳥語報秋香，沃野初芳謝，
澄波暮晚涼，金英方吐蕊，綠柳半生黃，
時有清風至，枯蓬已滿塘。

壬寅立秋

——壬寅立秋，菊英吐蕊，柳葉半黃，枯荷滿塘，秋意生涼，暑氣漸消，以五律述景。

煮茗

楷書中堂 170×44cm

茶烹穀雨待春陽，終歲情開暗透香，
窗外閑風隨冷暖，壺中清泉自芬芳，
悄融肆海千河色，黯潤千年四季薌，
雅興瀟瀧逐馥韻，靜心滌趣不張揚。

——丁酉暮春，穀雨茶香，清興忽來，煮茗賦句。

茶烹穀雨待春陽終歲情開暗透香隱
外閑風隨冷暖壺中清泉自芬芳悄融
肆海千河色黯潤千年四季薌雅興瀟
瀧逐馥韻靜心滌趣不張揚

丁酉暮春穀雨茶香清興忽
煮茗賦句谷音陳志聲書

冬至新韵

行草中堂　130×48cm

至日金輪始轉回，南山路上現紅梅，江頭冷雨催帆進，岫陌寒風捲葉飛，
大雁一行遙嶺落，夕陽萬縷遠濱垂，歸鄉喜遇同窗友，沽酒盤膝饗舊醅。

——辛丑冬至，寒風捲葉，冷雨催帆，與友盤膝暢懷。

般若波羅蜜多心經

隸書四屏　135×34cm×4

觀自在菩薩行深般若波羅蜜多時照見五
蘊皆空度一切苦厄舍利子色不異空空不
異色色即是空空即是色受想行識亦復如
是舍利子是諸法空相不生不滅不垢不淨

不增不減是故空中無色無受想行識無眼
耳鼻舌身意無色聲香味觸法無眼界乃至
無意識界無無明亦無無明盡乃至無老死
亦無老死盡無苦集滅道無智亦無得以無

所得故菩提薩埵俠般若波羅蜜多故心無
罣礙無罣礙故無有恐怖遠離顛倒夢想究
竟涅槃三世諸佛依般若波羅蜜多故得阿
耨多羅參藐三菩提故知般若波羅蜜多是
大神咒是大明呪是無上咒是無等等呪能
除一切苦真實不虛故說般若波羅蜜多呪
即說呪曰揭諦揭諦波羅揭諦波羅僧揭諦
菩提薩婆訶

辛丑清夏恭書般若波羅蜜多心經願以此功德普度一切眾生消除宿業增長福
慧圓成善根凡所調順柷阜民康法界諸識同證六道眾工菩提谷音陳志聲于石頽草堂

陳志聲
字谷音，號墨儒
齋名：石谿草堂

一九六〇 庚子三月，生於臺中縣沙鹿鎮坑仔內。父母俱爲肩挑負販，家境清寒，貧無立錐，臨壑結茅爲舍，石谿草堂齋名即緣於斯。

一九六六 入學文光國民小學。

一九七二 就讀沙鹿國民中學。課餘以挑磚、挑肥工讀自籌學費，開啓工讀自學生涯。偕母、長兄於沙鹿市場租攤設販，開設丸志雞鴨行。

一九七五 負笈省立清水高中，得山東籍名書畫家曹緯初校長啓蒙，習漢隸、楷法，初悟書法之妙，並受學書忌酒戒律。

一九七八 高中畢業，考取國立藝專，因家寒輟學，偶隨漢學塾師黃海泉先生習漢文及詩韻。書益勤。因篤好國學，恩師曹緯初校長辭世。

一九八〇 奉召入伍服役。

一九八一 獲全國三民主義論文競賽第二名。獲陸光美展書法首獎。

一九八二 役畢，考入國立中興大學企業管理學系。受業於陳炫明席下，研習楷眞章法。受丁玉熙、邱森鑭先生之荐，加入「中國書法學會」。

一九八四 偕友開設慈暉藝術中心，教習書法、作文。

一九八五 公務員特考及格，分發清水鎭公所，任里幹事、研考員、圖書館館長等職。獲臺灣區語文競賽作文第二名。

一九八六 獲頒中興大學菁莪獎章。書法作品入藏臺北中正紀念堂。入選第四十一屆全省美展。

一九八七 大學畢業，高等公務員考試及格，入司法單位服務。臺北縣美展優選，作品入藏臺北縣立文化中心。全國聖壽盃書法賽第一名。臺灣區學生美展第三名。臺北市美術館全能書法大賽首獎。

一九八八 第四十三屆全省美展書法大會獎，作品入藏臺灣省立美術館。派駐臺北市國稅局監察。兼任金甌高商教師。

一九八九 師事陳維德教授，習行草章法，聞見日廣，用功益勤。臺灣區文化盃書法比賽第一名。第卅六屆中部美展書法第一名。首屆臺北縣美展優選，作品入藏臺北縣立文化中心。臺灣區語文競賽書法第二名。第四十四屆全省美展優選。

一九九〇 「國軍文藝金像獎」美術類書法金像獎。臺灣區語文競賽書法第一名。第十屆全國書法比賽首獎。當選優秀稅務人員表揚。奉調法務部調查局臺北市調查處。派駐臺灣省稅務局監察。謁杜忠誥先生，遊於先生門下，執弟子之禮，得執筆妙法、悟篆書之美、傳禪悟道、豁然開朗，習書更勤，對書藝精進，裨益甚鉅。經研農師之荐，加入國風畫會。

一九九一 起草成立台中縣書法學會，並任常務理事。

兼任中興大學、中國醫藥學院書法講師。
第卅八屆中部美展書法第一名。

一九九二
臺灣省公教美展書法第一名。
全國青年書畫展第二名，作品入藏臺北國父紀念館。

第十九屆臺北市美展書法第三名。南瀛美展書法首獎。
財政美展書法第一名。
於中興大學中文研究所研究文學、詩詞。
應聘臺灣省教育廳擔任中小學教師書法研習講師。
入編大陸中國書法家辭典、中國當代藝術家名人錄。
全國墨華盃書法賽首獎。
金鵝獎書法賽金鵝獎。
奉調財政部中區國稅局監察。
加入中華書道學會。

一九九三
皈依惟覺法師修禪，悟書法萬法歸一之理。
臺灣省公教美展首展。
全國聖壽盃書法賽首獎。

一九九四
教育部文藝創作獎美術類書法首獎，作品入藏臺灣省美術教育館。
高雄市美展第三名，作品入藏高雄市立文化中心。
第四十九屆臺灣全省美展教育廳獎，作品入藏臺灣省立美術館。
轉任臺灣省政府秘書。
應臺中縣政府邀請於學府藝廊舉辦書法個展。
應臺中縣政府邀請於臺中縣文化中心主講「迎春納福—春聯製作研習」並出版專論。

一九九五
教育部文藝創作獎美術類書法首展，作品入藏臺灣藝術教育館。
第五十屆臺灣全省美展大會獎，作品入藏臺灣省立美術館。
應臺中縣政府邀請於臺中縣文化中心舉辦美術家接力展—陳志聲書法展。出版《薪火相傳—陳志聲書法作品集》。

一九九六
當選臺灣優秀青年，蒙宋楚瑜省長頒獎表揚。
教育部文藝創作獎美術類書法首獎。
第五十一屆全省美展金牌獎，作品入藏臺灣省立美術館。連續三年獲書法部前三名，獲永久免審查作家殊榮。

一九九七
青溪文藝金環獎美術類書法金環獎。
臺灣省公教美展書法第二名。
高雄市美展書法首獎。

一九九八
臺灣省公教美展第二名。
入暨南大學公共政策研究所進修。
就讀東海大學公共行政研究所。

一九九九
全國語文競賽閩南語演講第二名。
應邀於梧棲文化館舉辦書法個展。
奉調任臺灣省公務人力培訓處主任。
臺灣省公教美展第二名，連續三年獲書法部前三名，獲永久免審查作家殊榮。

二〇〇〇
應邀於復興廣播電台主講「瞭望台—從台灣看北京」文化性節目。
轉任人事行政局地方研習中心主任。

二〇〇二
轉任臺中縣沙鹿鎮公所主任秘書。
第十六屆全國美展書法第一名金龍獎。

二〇〇三
應邀於臺中港區藝術中心舉辦曹緯初書畫薪傳展—陳志聲書法展。
轉任臺中縣文化局局長。

二〇〇四
考入明道大學國學研究所，主修書法藝術研究。

二〇〇五
應聘弘光大學書法研究講座。

二〇〇六
應邀於臺中縣藝術之店舉辦書法個展。

二〇〇七
應邀於臺中廣播主講「趣味的台灣話」節目。
赴河南參加「情繫中原」—兩岸文化聯誼行。
率團赴日本鳥取縣舉辦「臺日書法交流展」。

二〇〇八
赴湖南參加「情繫湖湘」—兩岸文化聯誼行。
發表《馬王堆帛書研究》。
應聘建國科技大學商業設計系兼任助理教授。

應邀於廈門衛視「兩岸開講」節目主講「國趣風雅的智慧—萬法歸一話書法」。
赴廈門參加首屆「海峽兩岸文化產業博覽會」。
赴寧夏參加首屆「中國國際藝術文化節」。
擔任全省美展永久免審查作家協會副理事長。
由臺中廣播出版《趣味台灣話—年俗篇、婚俗篇》。

二〇〇九
赴陝西參加「情繫長安」—兩岸文化聯誼行。
應聘勤益大學文化創意事業系兼任助理教授。
於臺中七色一味藝術中心舉辦書法個展，出版《草堂墨痕作品集》。
應邀於臺灣警察廣播電台交通網主講「臺灣諺語趣談」節目。
由臺中廣播出版《趣味台灣話—廿四節氣篇》。
應邀於建國大學舉辦書法個展。
取得明道大學國學研究所書法藝術碩士。
出版《曹緯初書法研究》。

二〇一〇
應邀於臺北國父紀念館、福建福州書院舉辦「石谿鴻泥—陳志聲書法展」，出版《石谿鴻泥書法專輯》。

二〇一一
赴北京參加「北京臺灣街」開街典禮，並書寫「五桂樓記」銘文立碑。
赴廣西參加「情聚八桂」—兩岸文化聯誼行。
升任臺中市政府參事兼主任。
應邀於彰化秀傳藝術中心舉辦書法個展。
赴四川參加「情繫巴蜀」—兩岸文化聯誼行。
赴四川成都出席「兩岸經貿文化論壇」。「以唯有經典才能作傳承」專題演講。
應大陸「兩岸美育論壇」之邀發表《書法與情操之美》論文。

二〇一二
赴湖南參加「第三屆齊白石國際文化節」，並參加電視論壇。
擔任中國書法學會常務理事。
應邀於湖南湘潭齊白石紀念館，舉辦書法個展並出版《陳志聲書法作品集》。
赴山東參加「情繫齊魯」—兩岸文化聯誼行。
參加「渡海來臺書家學術研討會」，發表《曹緯初書學管窺》論文。

二〇一三
於臺中港區藝術中心及臺東生活美學館舉辦—陳志聲、林永發、林輝堂三人書畫聯展。
赴河北參加「情繫燕趙」—兩岸文化聯誼行。
赴福建廈門參加「海峽論壇」。為媽祖祖廟發行「媽祖聖跡圖」落款題跋，於論壇出版。
於臺中七色一味藝術中心舉書法個展，並出版《犖墨耕硯—陳志聲書法作品集》。

二〇一四
舉辦陳志聲、林永發、林輝堂三人書畫展於臺北國父紀念館。
臺灣中國書法學會會訊出版「陳志聲書法專輯」。
應大陸文化部中華文化聯誼會邀請，於北京中國美術館舉辦「藝繪兩岸—陳志聲書法作品展」。出版《石谿耕硯、犖墨京華—陳志聲書法專輯》。
應河北省文化廳邀請於河北省博物院舉辦「藝繪兩岸燕趙行—陳志聲書法作品展」。

二〇一五
考入明道大學國學研究所博士班，主修書法藝術研究。
應邀於中華科技大學舉辦陳志聲書法展。
應邀赴福建參加「沈葆禎保台一百四十週年論壇」並發表專題演講。
於運城兩岸聯合祭關公大典，擔任主祭並撰寫祭文。
赴山西參加「情聚三晉」—兩岸文化聯誼行。
應邀於大甲高工全國校長會議舉辦陳志聲書法展。
應邀赴寧夏參加「情繫絲路」—兩岸文化聯誼行。

應邀於湖南參展大陸全國守正百家楷書邀請展。

二〇一六　應邀於廈門參加兩岸藝術博覽會並於藝術論壇專題演講。

應邀赴香港參加「弟子規」文化藝術節主寫百米長卷書法。

應邀參展大陸全國顏體書法邀請展，並獲聘擔任中國顏體書法研究會副會長。

赴福建漳州閩南師範大學參加閩南文化研習營。

應邀於廈門參加兩岸藝術博覽會。

應邀赴福建莆田師範大學專題講座「萬法歸一話書法─篆隸研究」。

應邀於臺中科技大學專題講座「萬法歸一話書法─楷書研究」。

應新竹縣政府邀請於中小學書法教師研習專題講座「萬法歸一話書法─草書研究」。

二〇一七　於臺中七色一味藝術中心舉辦「守真取樸─陳志聲書法展」。

應臺中市政府邀請於臺中港區藝術中心舉辦「朗潤雅樸─陳志聲書法展」並出版作品專輯。

應邀參加「情繫江南」─兩岸文化聯誼行。

應中國孔子基金會邀請赴大連市參加「第六屆海峽兩岸儒學文化論壇」暨「斯文在茲」儒家書畫展，發表「從心所欲不逾矩─談書法與情操之美」論文，並作「專題演講」。

應邀赴福建龍人古琴村參加「國學研習」，主講「萬法歸一話書法」專題，並為「龍人書院」題寫銜牌。

應邀赴北京參加中華文化論壇以「臺灣大學書法教育的定位與思維」專題演講並發表論文。

應邀赴北京參加中韓書法展並擔任評審委員。

應邀於上海參加紀念孫中山先生誕辰─海峽兩岸書畫藝術交流展。

二〇一八　河北石家莊封龍書院文化園舉辦「冀台藝繪─陳志聲書法展」。

應邀赴安徽合肥參加中國書法大廈，首屆國際書法邀請展。

「智承千字文折考」專論於中華書道專刊發表。

應邀赴北京師範大學參加「第十一屆國際漢字書法教育研討會」，發表「臺灣當前大學書法教育之教學定位與思維」論文，並作專題演講。

應湖南省文化廳之邀參加「守正─第二屆全國百家楷書邀請展」，任與談人。

二〇一九　應邀參加福州第十一屆海峽論壇暨第十屆海峽兩岸船政文化研討會，並作專題演講。並參加「書法藝術與室內空間陳列關係」論壇，作專題演講。

應邀赴廣東汕尾參加「汕尾媽祖文化節」暨兩岸書畫展。

應邀赴泉州南宗少林禪寺參加少林武術文化交流，並與常定方丈雙人筆會於少林寺。

二〇二〇　奉派兼任臺中市政府陽明服務中心主任。

二〇二一　應邀參加第十二屆國際漢字書法教育研討會，以「中國書法在東亞的發展與影響」專題演講，專論並於中國書法學會學刊發表。

應邀於中台科技大學藝術中心舉辦「陳志聲書法展」。

二〇二二　應邀於彰化八卦山大佛禪閣藝廊舉辦「國趣風雅─陳志聲書法展」。

應邀於臺中梧棲行旅藝術中心舉辦「陳志聲書法展」。

應邀於臺中市東方帝國美術館舉辦「陳志聲書法展」。

二〇二三　中國書法學會舉辦「周申書詩畫印研習」應邀擔任「詩詞清韻」講座。

應臺中市政府邀請於臺中市大墩文化中心舉辦「守真取樸─陳志聲詩辭書法展」並出版書法專輯。

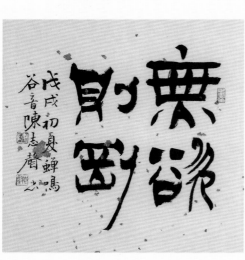

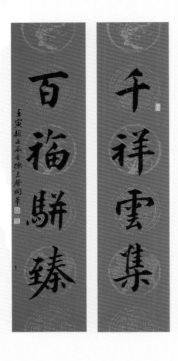

國家圖書館出版品預行編目(CIP)資料

守真取樸：陳志聲詩辭書法展 / 陳志聲作. -- 臺中市：
 臺中市政府文化局, 民112.09
 80面 ; 29.7×21公分
 ISBN 978-626-7374-08-5 (平裝)

1.CST: 書法 2.CST: 作品集

943.　　5112014298

GPN 1011201119　　　ISBN 978-626-7374-08-5 (平裝)
展售處　五南文化廣場 04-22260330 www.wunanbooks.com.tw
　　　　國家書店 02-2518-0207
　　　　臺北市松江路209號1樓 www.govbooks.com.tw

發行人　盧秀燕
總編輯　陳佳君
主　編　陳文進
編輯委員　王榆芳　許筱君
執行編輯　吳敏慧
作　者　陳志聲
出版　臺中市政府文化局
地　址　四〇三五二四　臺中市西區英才路六〇〇號
電　話　(〇四)二三七二七三二一
網　址　www.dadun.culture.taichung.gov.tw
電　話　(〇四)二三七二七三二一
展　期　一一二年九月二十三日至十月十一日
地　點　臺中市大墩文化中心 大墩藝廊（一）
印　刷　立夏文化事業有限公司
出版日期　中華民國一一二年九月
定　價　新臺幣三五〇元